美字基本功

最強「間架結構九十二法」，
花最小力氣，寫最美的字

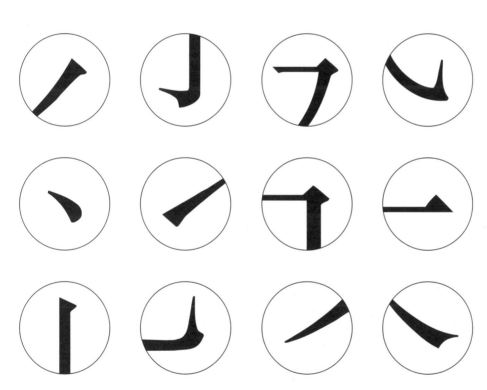

侯信永——著

名人
美句

一字入魂

小野
安心亞
艾怡良
吳念真
林良
韋禮安
許皓宜
齊柏林
魏德聖
蘇絢慧

領略名人的美句與靈魂
寫出感動人心的力量

能受天磨為志士

不遭人忌是庸才

小野

　　這段話是爸爸在我成為「作家小野」之後，請他的同事章寧先生寫給我的。章寧先生是一位專門代「名人」寫字的書法家，張知本是其中之一。所以我並不直接認識張知本先生。這段話語出哪裡各說各話，詞句都被略微修正過。重要的是爸爸對我的叮嚀和期許。

　　印象中有一次爸爸拿了一份報紙，上面有一篇批評我的文章，爸爸笑著說，看看便好，有人忌妒你不是壞事。罵的對，就要謝謝對方的提醒，罵的不對，就嘉勉自己一下。

　　後來我不管換了多少工作，總是攜帶這份「張知本」寫的句子，我知道爸爸一直都在我身邊，要我挺住，不要放棄自己。

像是素描一般. 那些被捧起的碳灰

及紙上了的手汗. 都混合成細膩的層次

沒有什麼是枉然.

世界是自己的，
與他人毫無關係。

安心亞 '16

人，經常用自己有限的認知，去猜測、去斷定許多他或許根本不理解的事。我們都曾經這樣過，不是嗎？

吳念真

這是舞台劇《人間條件一》中，黃韻玲所飾演的阿嬤這個角色面對街坊鄰居的某些流言時，跟孫女所說的一句話。

當所謂的「名嘴」或網路言論幾乎主宰整個社會輿論的當下，我不否認寫這句對白時，多少都有一種自我警惕的成份──因為要一個人承認自己「認知有限」，其實是一件極其困難的事。

受苦只是一場夢。

林良

「受苦只是一場夢。」這是母親生前最常對我們說的一句話。她用這句話帶領我們度過飢寒交迫的日子，度過失去父親的日子。她吃過很多苦，但從不抱怨。直到災難過去，才用這句話來勉勵我們，讓我們相信災難總會過去，好日子總會到來。噩夢雖然可怕，畢竟只是夢一場。

我唯一知道的事
就是我一無所知。
——蘇格拉底

韋禮安

那些殺不死我的，將使我變得更堅強。

尼采

許皓宜

唯有善意呵護土地
土地才會呵護我們的子子孫孫，

人只有在面對困境時，
才能專志不移，
才能有心慈悲。

魏德聖

這一生，
你最需要做到的，
就是做好自己。

蘇絢慧

間架結構
九十二法

文字美學

源自清代書法名家黃自元
超越百年的練字美學寶典

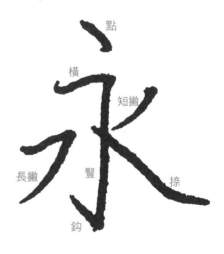

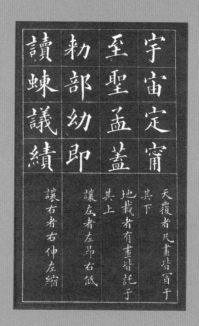

間架結構摘要九十
二法

昔人論間架以有中畫之字為
式論結構以無中畫之字為式
兹比而合之不復區別

宇宙定宷　天覆者凡畫皆宜于其下
至聖孟蓋　地載者有畫皆記于其上
勒部幼即　讓左者左昂右低
讀辣議績　讓右者右伸左縮

黃自元「間架結構九十二法」字碑

什麼是「間架結構九十二法」？

這是由清朝書法名家黃自元依據前人基礎彙整出的一套漢字書寫法則。

黃自元曾受同治皇帝盛譽爲「字聖」，書法絕妙的美名備受世人推崇。他以近四十年的書藝體認，融合前人書風，歸納出漢字結構的九十二種法則，並將這些內容集結爲深入淺出的《間架結構摘要九十二法》一書，以科學方法解析點畫、結構、體勢等各方面的奧妙，因此廣爲傳播，在晚清、民初幾乎人手一本，成爲每一位習字者的聖經寶典。

爲何要從「間架結構九十二法」入門？

「不以規矩，不能成方圓。」書法家黃自元的精要筆法解析，能讓習字者在短時間內充分理解字體組成的規律性，學到字形結構的神情與理念。

《美字基本功》這本書則活用了黃自元的九十二種筆法，讓看似平凡的硬筆字，也能寫得卓越，體現書法結構之美，提升字體美感與質感，點亮手寫字的意義與價值。

「間架結構九十二法」蘊含百年的書寫智慧，直到今天，這套習字方法仍是習字者的首選，即使一寫再寫，依然能「字得其樂」。

本書將「間架結構九十二法」與「硬筆書法」相結合，彼此相輔相成，將是提升習字成效的最佳方法。

「間架結構九十二法」總表

本書特別整理「間架結構九十二法」的簡明對照總表，每一法均列舉一個代表性的「文字」及一句簡明「口訣」，並以「紅筆」標示關鍵處，一目了然，快速理解！

自第 18 頁起，則有每一法的詳細說明以及更多的字帖，可反覆參照練習。

第 1 法	第 2 法	第 3 法	第 4 法
宙	至	即	訓
「宀」之下不越「宀」	「托盤」之上不越「托盤」	左半為主，左高右低	右半為主，左短右長

第 5 法	第 6 法	第 7 法	第 8 法
喜	中	甸	句
長橫居中，不宜短	長豎筆直	橫折鈎包覆多，筆勢忌斜	橫折鈎包覆少，筆勢左斜

第 9 法	第 10 法	第 11 法	第 12 法
在	有	未	樂
橫短撇長	橫長撇短	橫短豎長，撇捺伸展	橫長豎短，撇捺收斂

第 13 法	第 14 法	第 15 法	第 16 法
上	才	正	因
橫長豎就短	橫短豎就長	上下皆橫，上短下長	左右皆豎，左短右長

第 17 法	第 18 法	第 19 法	第 20 法
界	移	魚	生
左撇右豎，撇短豎長	左豎右撇，豎短撇長	數點求變	複橫或複豎，求變化

第 21 法	第 22 法	第 23 法	第 24 法
顆	樹	留	累
左右等大求均勻	三部件，中挺正	上下等大求均勻	三部件，上下伸張

第 25 法	第 26 法	第 27 法	第 28 法
叫	知	器	斷
左側小，置於中上	右側小，置於中下	外圍四疊，體勢端正	內側四疊，疏密有致

第 29 法	第 30 法	第 31 法	第 32 法
九	去	又	我
斜畫不宜平	平畫不宜斜	斜捺忌尖，收筆緩和	長斜鈎，須挺勁

第 33 法	第 34 法	第 35 法	第 36 法
心	兔	文	頹
臥鈎須弧曲	豎彎鈎與所持部件忌鬆散	撇捺交會於字體中間	左側為豎曲鈎應屈縮

第 37 法	第 38 法	第 39 法	第 40 法
為	既	軟	談
鈎畫應朝四點之中	上緣皆橫，部件宜齊	下緣皆平，部件宜齊	重複捺，求變化

第 41 法	第 42 法	第 43 法	第 44 法
林	柔	完	質
重複豎，求變化	重複豎，下宜鈎	俯鈎短，仰鈎長	上部大，忌窄小

第 45 法	第 46 法	第 47 法	第 48 法
表	複	教	傾
下部大，宜寫寬	右側大，應豐厚	左側大，應豐厚	左右大，居中小

第 49 法	第 50 法	第 51 法	第 52 法
筆	靠	風	充
居中大，應飽滿	上下大，居中小	橫彎鉤應弧曲	豎彎鉤圓潤飽滿

第 53 法	第 54 法	第 55 法	第 56 法
居	反	修	洪
長撇末段忌驟轉尖細	兩撇應求變	三撇之二三，起於上撇之腹	三點相呼應

第 57 法	第 58 法	第 59 法	第 60 法
走	者	摯	纏
卜與上部相齊	上下兩豎宜相齊	結構複雜，避讓得宜	結構緊密，編排有致

第 61 法	第 62 法	第 63 法	第 64 法
串	不	乃	主
懸針不宜垂露	垂露不宜懸針	體斜須穩健	體正須堅勁

第 65 法	第 66 法	第 67 法	第 68 法
身	工	金	路
瘦形忌短	扁形宜豐	撇捺宜勻稱	撇捺求平穩

第 69 法	第 70 法	第 71 法	第 72 法
罘	了	小	戀
疏朗忌鬆散	瘦長忌瘦弱	筆畫少，宜豐厚	筆畫繁多，避就得宜

第 73 法	第 74 法	第 75 法	第 76 法
晶	薄	由	手
三疊字，筆畫求變	部件繁複，堆疊有致	下橫不宜短，與右豎相近	末鉤忌短，角度忌高

第 77 法	第 78 法	第 79 法	第 80 法
造	吳	伸	任
「辶」之「耳」，上大下小	橫長撇短，右下為長點	一字兩豎，左短右長	一字兩豎，左長右短

第 81 法	第 82 法	第 83 法	第 84 法
窮	嚇	叩	都
「宀」之鉤向左下	排列字，筆畫須分明	「卩」之豎宜長，橫折鉤則反	「阝」之豎懸針，彎鉤忌小

第 85 法	第 86 法	第 87 法	第 88 法
除	登	蔡	眾
「阝」之豎垂露，彎鉤宜小	「癶」之撇捺應伸展	撇捺伸展，左低右高	眾字底，結構忌鬆散

第 89 法	第 90 法	第 91 法	第 92 法
像	休	很	已
「豕」須挺立，筆畫伸展得宜	「亻」之豎與偏旁相呼應	「彳」之兩撇求變化	豎彎鉤之豎，隨字形應變

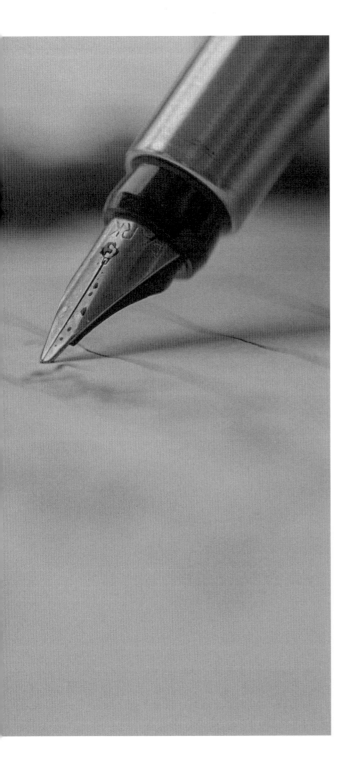

間架結構九十二法
字帖練習及說明

來練字吧！

- 練習──每一法均有九段名師精選
 示範兩字
- 描紅──臨摹名師美字美學
- 空格──獨立運筆練習，更上層樓
- 解說──九段名師精解運筆原則

宙　宙　定　定　　至　至　益　益

宙　宙　定　定　　至　至　益　益

宙　宙　定　定　　至　至　益　益

■「宀」之下不越「宀」
「宀」以下的筆畫書寫範圍不超過「宀」（指主體，非全體）。同類字：宗、宏。

■「托盤」之上不越「托盤」
下方由「托盤」支撐，「托盤」以上的筆畫範圍不超過「托盤」。同類字：盒、盡。

即	即	那	那	訓	訓	維	維
即	即	那	那	訓	訓	維	維
即	即	那	那	訓	訓	維	維

■左半為主，左高右低
左半部為主角（比例較大），應「左高右低」。
同類字：部、動。

■右半為主，左短右長
右半部為主角（比例較大），應「左短右長」。
同類字：詩、績。

| 喜 | 喜 | 要 | 要 | 中 | 中 | 千 | 千 |

| 喜 | 喜 | 要 | 要 | 中 | 中 | 千 | 千 |

| 喜 | 喜 | 要 | 要 | 中 | 中 | 千 | 千 |

■長橫居中，不宜短
字體中段為長橫畫，此橫不宜寫短。同類字：吾、安。

■長豎筆直
豎長畫貫中，此畫須挺直。同類字：甲、平。

| 甸 | 甸 | 獨 | 獨 | 句 | 句 | 包 | 包 |

| 甸 | 甸 | 獨 | 獨 | 句 | 句 | 包 | 包 |

| 甸 | 甸 | 獨 | 獨 | 句 | 句 | 包 | 包 |

■橫折鈎包覆多，筆勢忌斜
橫折鈎包覆的部件多，筆勢不宜過斜。同類字：
匈、葡。

■橫折鈎包覆少，筆勢左斜
橫折鈎包覆的部件少，筆勢宜偏向左側。同類
字：勾、勿。

在　在　友　友　有　有　希　希

在　在　友　友　有　有　希　希

在　在　友　友　有　有　希　希

■橫短撇長
橫畫短，撇畫就寫長。同類字：左、尤。

■橫長撇短
橫畫長，撇畫就寫短。同類字：右、布。

未　未　耒　耒　　樂　樂　集　集

未　未　耒　耒　　樂　樂　集　集

未　未　耒　耒　　樂　樂　集　集

■橫短豎長，撇捺伸展　　　　■橫長豎短，撇捺收斂
橫畫短、豎畫長，撇、捺應伸展。同類字：來、　橫畫長、豎畫短，撇、捺應收斂。同類字：架、
本。　　　　　　　　　　　　築。

| 上 | 上 | 士 | 士 | 才 | 才 | 付 | 付 |

| 上 | 上 | 士 | 士 | 才 | 才 | 付 | 付 |

| 上 | 上 | 士 | 士 | 才 | 才 | 付 | 付 |

■横長豎就短

橫畫長，豎畫就寫短，字體顯得平穩，同類字：
十、土。

■横短豎就長

橫畫短，豎畫就寫長，字體顯得挺立。同類字：
斗、井。

正　正　恆　恆　因　因　自　自

正　正　恆　恆　因　因　自　自

正　正　恆　恆　因　因　自　自

■上下皆橫，上短下長
上下皆橫畫，應「上短下長」，呈現字體層次。
同類字：並、互

■左右皆豎，左短右長
左右皆豎畫，應「左短右長」，呈現遠近層次。
同類字：固、白。

界 界 拜 拜 移 移 伊 伊

界 界 拜 拜 移 移 伊 伊

界 界 拜 拜 移 移 伊 伊

■左撇右豎，撇短豎長
左側撇畫，右側豎畫，應「撇短豎長」。同類字：
升、川。

■左豎右撇，豎短撇長
左側豎畫，右側撇畫，應「豎短撇長」。同類字：
修、彩。

魚	魚	無	無	生	生	冊	冊
魚	魚	無	無	生	生	冊	冊
魚	魚	無	無	生	生	冊	冊

■數點求變
數點畫的四小點，筆勢方向應求變化。同類字：
煮、烈。

■複橫或複豎，求變化
出現重複橫畫或豎畫，應求變化。同類字：書、
作。

顥	顥	顧	顧	樹	樹	衡	衡
顥	顥	顧	顧	樹	樹	衡	衡
顥	顥	顧	顧	樹	樹	衡	衡

■左右等大求均勻
左右部件比例相近，應書寫均勻。同類字：願、體。

■三部件，中挺正
三部件組成，居中須書寫挺正。同類字：街、謝。

第 23 法　　　　　第 24 法

| 留 | 留 | 需 | 需 | 累 | 累 | 章 | 章 |

| 留 | 留 | 需 | 需 | 累 | 累 | 章 | 章 |

| 留 | 留 | 需 | 需 | 累 | 累 | 章 | 章 |

■上下等大求均勻

上下部件比例相近，應書寫均勻。同類字：柴、耍。

■三部件，上下伸張

三部件組成，上下部件宜較大，居中須求平穩。同類字：素、竟。

第 25 法　　　　　　第 26 法

叫	叫	吃	吃	知	知	如	如
叫	叫	吃	吃	知	知	如	如
叫	叫	吃	吃	知	知	如	如

■左側小，置於中上
左側部件小，書寫時應置於中上方。同類字：吸、峰。

■右側小，置於中下
右側部件小，書寫時應置於中下方。同類字：細、紅。

器　器　啜　啜　斷　斷　爽　爽

器　器　啜　啜　斷　斷　爽　爽

器　器　啜　啜　斷　斷　爽　爽

■外圍四疊，體勢端正
外圍出現四疊字，應排列整齊。同類字：囂、輟。

■內側四疊，疏密有致
內部出現四疊字，編排須緊密。同類字：爾、齒。

九 九 也 也 去 去 旱 旱

九 九 也 也 去 去 旱 旱

九 九 也 也 去 去 旱 旱

■斜畫不宜平
斜畫不應寫成平勢。同類字：七、氏。

■平畫不宜斜
平勢橫畫不宜過斜，應求平穩。同類字：且、丘。

又 又 使 使 我 我 代 代

又 又 使 使 我 我 代 代

又 又 使 使 我 我 代 代

■斜捺忌尖，收筆緩和
斜捺畫起筆不宜尖銳，並以輕緩筆法漸收筆。同類字：丈、尺。

■長斜鉤，須挺勁
長斜鉤不宜短，筆勢須帶弧度。同類字：成、或。

心　心　怒　怒　兔　兔　旭　旭

心　心　怒　怒　兔　兔　旭　旭

心　心　怒　怒　兔　兔　旭　旭

■臥鉤須弧曲
臥鉤畫以弧曲筆勢呈現。同類字：必、息。

■豎彎鉤與所持部件忌鬆散
豎彎鉤與包覆的部件不宜鬆散。同類字：勉、拋。

| 文 | 文 | 夭 | 夭 | 頫 | 頫 | 輝 | 輝 |
| 文 | 文 | 夭 | 夭 | 頫 | 頫 | 輝 | 輝 |

| 文 | 文 | 夭 | 夭 | 頫 | 頫 | 輝 | 輝 |

■撇捺交會於字體中間
同時出現撇、捺畫，兩筆畫交會處約於字體中間。同類字：支、又。

■左側為豎曲鈎應屈縮
左側出現豎彎鈎，此畫應屈縮。同類字：鳩、耀。

第 37 法　　第 38 法

為　為　馬　馬　既　既　弱　弱

為　為　馬　馬　既　既　弱　弱

為　為　馬　馬　既　既　弱　弱

■鉤畫應朝四點之中
鉤畫的鉤鋒方向，朝向「馬齒法」（橫折鉤包覆的四小點）中間處。同類字：鳥、焉。

■上緣皆橫，部件宜齊
部件上緣皆橫畫，兩畫宜相齊。同類字：野、羽。

軟	軟	後	後	談	談	棘	棘
軟	軟	後	後	談	談	棘	棘
軟	軟	後	後	談	談	棘	棘

■下緣皆平，部件宜齊
部件下緣為平勢，下方筆畫宜相齊。同類字：辰、朝。

■重複捺，求變化
重複出現捺畫，應求伸縮變化。同類字：茶、黍。

| 林 | 林 | 森 | 森 | 柔 | 柔 | 哥 | 哥 |
| 林 | 林 | 森 | 森 | 柔 | 柔 | 哥 | 哥 |

| 林 | 林 | 森 | 森 | 柔 | 柔 | 哥 | 哥 |

■重複豎，求變化
左右同時出現豎畫，應適當呈現鈎法，以求變化。同類字：禁、懋。

■重複豎，下宜鈎
上下同時出現豎畫，應適當呈現鈎法，以求變化。同類字：棄、淺。

| 完 | 完 | 它 | 它 | 質 | 質 | 智 | 智 |
| 完 | 完 | 它 | 它 | 質 | 質 | 智 | 智 |

| 完 | 完 | 它 | 它 | 質 | 質 | 智 | 智 |

■俯鈎短，仰鈎長
同時出現俯鈎及仰鈎，俯鈎須短，仰鈎則長。同類字：宅、冠。

■上部大，忌窄小
上方比例較大，不宜寫窄。同類字：皆、普。

第 45 法　　　　第 46 法

表	表	展	展	複	複	機	機
表	表	展	展	複	複	機	機
表	表	展	展	複	複	機	機

■下部大，宜寫寬
下方比例較大，應寫寬。同類字：禹、萬。

■右側大，應豐厚
右側比例較大，應寫豐厚。同類字：脈、椅。

教	教	戰	戰	傾	傾	做	做
教	教	戰	戰	傾	傾	做	做
教	教	戰	戰	傾	傾	做	做

■左側大，應豐厚
左側比例較大，應寫豐厚。同類字：敵、救。

■左右大，居中小
三部件組成，左右比例較大時，居中應寫小。同類字：衍、仰。

| 筆 | 筆 | 衝 | 衝 | 靠 | 靠 | 驚 | 驚 |
| 筆 | 筆 | 衝 | 衝 | 靠 | 靠 | 驚 | 驚 |

| 筆 | 筆 | 衝 | 衝 | 靠 | 靠 | 驚 | 驚 |

■居中大，應飽滿
居中部件比例大，應寫飽滿。同類字：番、擲。

■上下大，居中小
上下雙併的複體字，上下比例大，居中應寫小。
同類字：驚、鶯。

| 風 | 風 | 飛 | 飛 | 充 | 充 | 把 | 把 |
| 風 | 風 | 飛 | 飛 | 充 | 充 | 把 | 把 |

| 風 | 風 | 飛 | 飛 | 充 | 充 | 把 | 把 |

■橫彎鉤應弧曲
橫彎鉤呈現彎中帶弧的曲勢。同類字：氣、夙。

■豎曲鉤圓潤飽滿
豎彎鉤呈現飽滿、圓潤的形體。同類字：毛、元。

居　居　療　療　反　反　友　友

居　居　療　療　反　反　友　友

居　居　療　療　反　反　友　友

■長撇末段忌驟轉尖細
長撇畫的末段不宜快速撇出，否則筆畫可能突然
變細，顯得無力。同類字：底、庭。

■兩撇應求變
字體同時出現長、短撇畫，應求筆勢變化。同類
字：皮、及。

修 修 須 須　洪 洪 港 港

修 修 須 須　洪 洪 港 港

修 修 須 須　洪 洪 港 港

■三撇之二三，起於上撇之腹
三撇法的第二、三撇起筆處，起於上撇的中間偏上處。同類字：形、參。

■三點相呼應
三點法的筆勢須彼此呼應。同類字：海、流。

走　走　是　是　者　者　考　考

走　走　是　是　者　者　考　考

走　走　是　是　者　者　考　考

■卜與上部相齊
「卜」字須對應上方部件的中間處。同類字:足、
蛋。

■上下兩豎宜相齊
「土」字的豎畫與下部的豎畫宜相齊。同類字:
老、耆。

| 摯 | 摯 | 擊 | 擊 | 纏 | 纏 | 關 | 關 |

| 摯 | 摯 | 擊 | 擊 | 纏 | 纏 | 關 | 關 |

| 摯 | 摯 | 擊 | 擊 | 纏 | 纏 | 關 | 關 |

■結構複雜，避讓得宜

筆畫多應相互避讓，才不致凌亂。同類字：繁、聱。

■結構緊密，編排有致

結構緊密，空間編排應適切。同類字：繼、囑。

串 串 用 用 不 不 作 作

串 串 用 用 不 不 作 作

串 串 用 用 不 不 作 作

■懸針不宜垂露
長豎畫為懸針，筆畫末端應尖細。同類字：車、申。

■垂露不宜懸針
長豎畫為垂露，筆畫末端應圓潤。同類字：單、卓。

第 63 法

乃 乃 力 力

乃 乃 力 力

乃 乃 力 力

■體斜須穩健

斜勢的字體，應留意筆勢方向，才不致歪斜。同類字：母、易。

第 64 法

主 主 三 三

主 主 三 三

主 主 三 三

■體正須堅勁

平正的字體應活用筆勢變化，顯得堅勁有力。同類字：生、正。

身	身	舟	舟	工	工	亡	亡
身	身	舟	舟	工	工	亡	亡
身	身	舟	舟	工	工	亡	亡

■瘦形忌短
瘦長字體應適切伸展字形，不宜太短。同類字：自、貝。

■扁形宜豐
扁平字體應適切增加厚實感，字形顯得飽滿。同類字：四、匹。

金　金　會　會　路　路　琴　琴

金　金　會　會　路　路　琴　琴

金　金　會　會　路　路　琴　琴

■撇捺宜勻稱
撇、捺畫合體於上部，筆畫長度應適中，構成的
角度不宜過大。同類字：合、命。

■撇捺求平穩
撇、捺畫合體於中段，應向左右伸展，並求平
穩。同類字：㖅、谷。

只　只　止　止　了　了　月　月

只　只　止　止　了　了　月　月

只　只　止　止　了　了　月　月

■疏朗忌鬆散
字體筆畫少，須留意空間編排，應疏朗，但忌鬆散。同類字：山、公。

■瘦長忌瘦弱
細長字形應適切增加厚實感，不致瘦弱無力。同類字：卜、弓。

小	小	下	下	懲	懲	齋	齋
小	小	下	下	懲	懲	齋	齋

| 小 | 小 | 下 | 下 | 懲 | 懲 | 齋 | 齋 |

■筆畫少，宜豐厚
字體筆畫少，應適切伸展長度，可增加豐厚感。
同類字：丁、千。

■筆畫繁多，避就得宜
字體筆畫多，應適切編排才不致凌亂。同類字：
龜、藥。

晶	晶	磊	磊	薄	薄	靡	靡
晶	晶	磊	磊	薄	薄	靡	靡

晶	晶	磊	磊	薄	薄	靡	靡

■三疊字，筆畫求變
相同的三部件，應活用筆畫變化，才不致呆板。
同類字：淼、轟。

■部件繁複，堆疊有致
多層次的堆疊字，空間編排不凌亂，筆畫須分明。同類字：靈、疊。

由 由 白 白 手 手 予 予

由 由 白 白 手 手 予 予

由 由 白 白 手 手 予 予

■下橫不宜短，與右豎相近
「囗」字下緣的橫畫不宜短，應與右豎畫收筆處相近。同類字：田、書。

■末鈎忌短，角度忌高
豎鈎的鈎畫長度不宜短，角度不宜過高。同類字：子、永。

造 造 逆 逆 吳 吳 契 契

造 造 逆 逆 吳 吳 契 契

造 造 逆 逆 吳 吳 契 契

■「辶」之「耳」，上大下小
「辶」部的「耳朵」應「上大下小」。同類字：
道、近。

■橫長撇短，右下為長點
下半部為橫畫長、撇畫短，右下側須寫成長點
畫。同類字：莫、埃。

伸 伸 行 行 任 任 拒 拒

伸 伸 行 行 任 任 拒 拒

伸 伸 行 行 任 任 拒 拒

■一字兩豎，左短右長
字體出現兩豎畫，兩畫長短應有分別，此字為
「左短右長」。同類字：作、何。

■一字兩豎，左長右短
字體出現兩豎畫，兩畫長短應有分別，此字為
「左長右短」。同類字：仙、仕。

| 窮 | 窮 | 深 | 深 | 嚇 | 嚇 | 懼 | 懼 |
| 窮 | 窮 | 深 | 深 | 嚇 | 嚇 | 懼 | 懼 |

| 窮 | 窮 | 深 | 深 | 嚇 | 嚇 | 懼 | 懼 |

■「宀」之鉤向左下
「宀」字的鉤畫應向左下內縮，不宜垂下。同類字：富、冗。

■排列字，筆畫須分明
排列如串的結構字，筆畫分明且清晰。同類字：冊、粥。

叩　叩　卻　卻　　都　都　邱　邱

叩　叩　卻　卻　　都　都　邱　邱

叩　叩　卻　卻　　都　都　邱　邱

■「卩」之豎宜長，橫折鉤則反
「卩」的長豎畫須寫長，橫折鉤則寫短。同類字：
卯、印。

■「阝」之豎懸針，彎鉤忌小
「阝」的長豎畫為懸針，彎鉤不宜小。同類字：
郊、部。

除	除	陽	陽	登	登	發	發
除	除	陽	陽	登	登	發	發
除	除	陽	陽	登	登	發	發

■「阝」之豎垂露，彎鈎宜小
「阝」的長豎畫為垂露，彎鈎不宜大。同類字：
陪、陳。

■「癶」之撇捺應伸展
「癶」的撇、捺畫須適切伸展，忌短縮。同類字：
癸、醱。

蔡　蔡　察　察　　眾　眾　聚　聚

蔡　蔡　察　察　　眾　眾　聚　聚

蔡　蔡　察　察　　眾　眾　聚　聚

■撇捺伸展，左低右高
「祭」的上部撇、捺畫，呈現「左低右高」的姿態。同類字：祭、擦。

■眾字底，結構忌鬆散
「眾」字下部的筆畫應適切編排，切勿鬆散。同類字：鄹、驟。

像	像	家	家	休	休	們	們
像	像	家	家	休	休	們	們
像	像	家	家	休	休	們	們

■「豕」須挺立，筆畫伸展得宜
「豕」的筆畫應適切伸展，呈現穩健姿態。同類
字：豪、豚。

■「亻」之豎與偏旁相呼應
「亻」居左側，豎畫長度須與右側偏旁的比例相
呼應。同類字：仁、儀。

很 很 得 得 已 已 孔 孔

很 很 得 得 已 已 孔 孔

很 很 得 得 已 已 孔 孔

■「彳」之兩撇求變化
「彳」部的兩撇畫應求層次變化。同類字：從、
後。

■豎彎鉤之豎，隨字形應變
豎彎鉤的豎畫，應隨著組合的部件而變化長短。
同類字：乳、色。

美字基本功

最強「間架結構九十二法」，花最小力氣，寫最美的字

作者／侯信永

執行編輯／盧珮如
內頁設計／丘銳致
主編／林孜懃　副主編／陳懿文
行銷企劃／鍾曼靈、金多誠
出版一部總編輯暨總監／王明雪

發行人／王榮文
出版發行／遠流出版事業股份有限公司　台北市南昌路 2 段 81 號 6 樓
電話：(02)2392-6899　傳真：(02)2392-6658　郵撥：0189456-1
著作權顧問／蕭雄淋律師
2016 年 4 月 1 日初版一刷
2016 年 12 月 25 日二版六刷

定價／新台幣 200 元（缺頁或破損的書，請寄回更換）
有著作權・侵害必究（Printed in Taiwan）
ISBN 978-957-32-7803-0

ylib- 遠流博識網 http://www.ylib.com　E-mail: ylib@ylib.com
遠流粉絲團 https://www.facebook.com/ylibfan

國家圖書館出版品預行編目 (CIP) 資料

美字基本功：最強「間架結構九十二法」，
　花最小力氣，寫最美的字／侯信永著.
　-- 初版 . -- 臺北市：遠流, 2016.04
　　面；　公分
ISBN 978-957-32-7803-0(平裝)

1. 習字範本

943.9　　　　　　　　　　　　105003637